精缮碑帖

唐 陆柬之

文赋

吴越 编

U0129806

西泠印社
出版社

圖書在版編目（ＣＩＰ）數據

文賦 / 吳越編. -- 杭州 ： 西泠印社出版社，
2022.4
（精繕碑帖）
ISBN 978-7-5508-3688-4

Ⅰ．①文… Ⅱ．①吳… Ⅲ．①行書－碑帖－中國－唐
代 Ⅳ．①J292.24

中國版本圖書館CIP數據核字(2022)第017142號

文賦

吳越　編

出品人　　　江　吟
責任編輯　　張月好
責任出版　　馮斌強
責任校對　　劉玉立
裝幀設計　　王　欣
出版發行　　西泠印社出版社
　　　　　　（杭州市西湖文化廣場三十二號五樓　郵政編碼　三一〇〇一四）
經銷　　　　全國新華書店
製版　　　　杭州如一圖文製作有限公司
印刷　　　　杭州捷派印務有限公司
開本　　　　七八七毫米乘一〇九二毫米　八開
印張　　　　六點五
印數　　　　〇〇〇一—二〇〇〇
書號　　　　ISBN 978-7-5508-3688-4
版次　　　　二〇二三年二月第一版　第一次印刷
定價　　　　五十二圓

版權所有　翻印必究　印製差錯　負責調換

西泠印社出版社發行部聯繫方式：（〇五七一）八七二四三〇七九

陸柬之《文賦》簡介

陸柬之，吳郡吳縣人。唐朝書法家虞世南（五五八—六三八）的外甥。高宗時官至朝散大夫、太子司議郎、崇文侍書學士。書法早年學其舅虞世南，晚學『二王』，《宣和書譜》稱：『落筆渾成，恥爲飄揚綺靡之習，如馬不齊髦，人不櫛沐，雖爲時鄙，要是通人之達觀。但覽之者，未必便能識其佳處。論者以謂「如偃蓋之松，節節加勁」，亦知言哉！然人材故自有分限，柬之書，其隸、行入妙，章草、草書入能，是亦未免其利鈍也。』有《陸機文賦》墨迹傳世。

《陸機文賦》墨迹，紙本，無款，是初唐時期少有的幾部名家真迹之一。這是一幅陸柬之用心書寫的作品，因爲《文賦》是陸機嘔心瀝血的代表作，而陸柬之又是陸機的後裔，所以陸柬之是以極其崇敬的心情來寫《文賦》的。陸柬之《文賦》真迹在清時曾入内府，後藏北京故宮博物院，現藏臺北『故宮博物院』。縱二十六點六厘米，橫三百七十厘米，行書，凡一百四十四行，一千六百五十八字。

陸柬之所書《文賦》，書法婉潤清麗，字體以正、行爲主，間參草字，雖三體并用，但上下照應，左右顧盼，配合默契，渾然天成。風神韻致，得『二王』之俊逸、虞世南之溫潤。用筆清雋飄逸，流轉圓潤而少露鋒芒，表現出平和簡静的意境。筆法飄縱，無滯無礙，超逸神俊，深得晉人韵味，其似《蘭亭序》。初學行書者，從此入手，可爲由楷變行的過渡。如能認真臨習，其妍麗動人的書風，沉穩和暢的氣韵，當可給人以不少新境。

本書將陸柬之《文賦》逐字放大，并對其中字迹漫漶或破損者進行了精確的修繕，供廣大書法愛好者欣賞和學習。

編者

二〇二二年十一月

文賦

余每觀材士之作竊有以得其用心夫其放言遣辭良多變矣妍蚩好惡可得而言

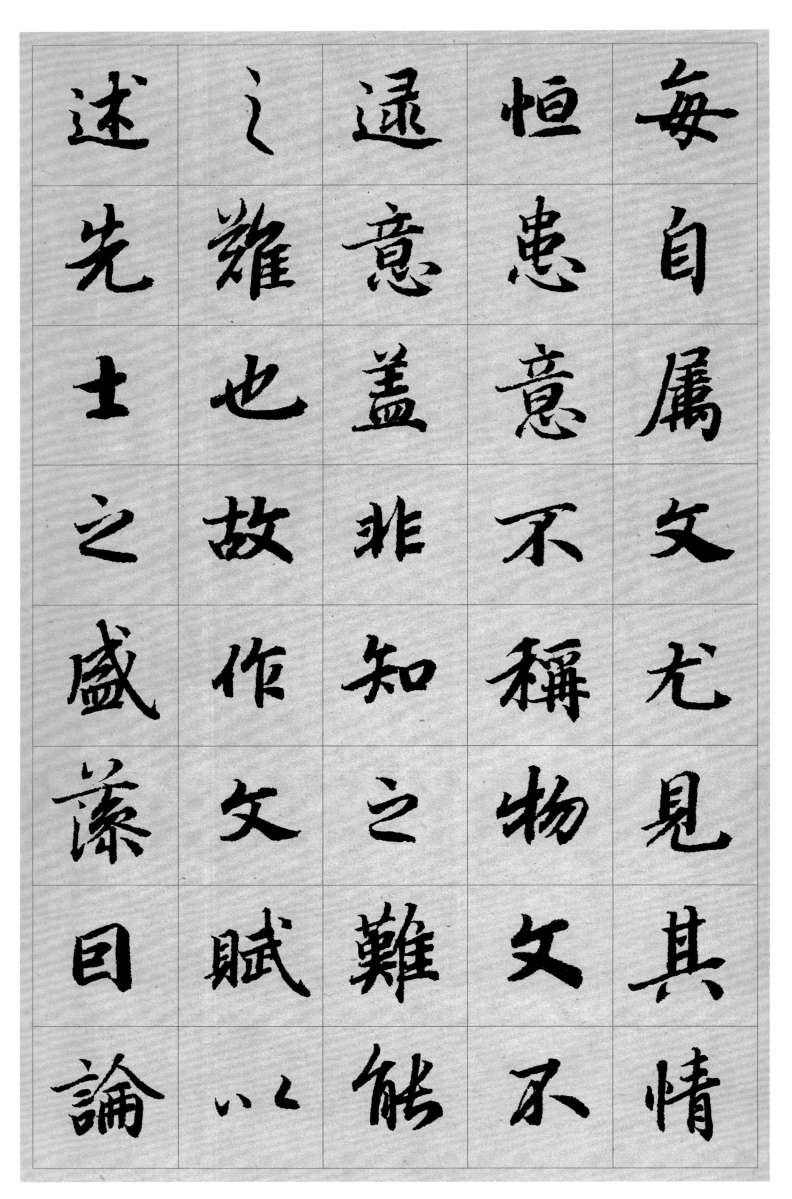

每自屬文，尤見其情。恒患意不稱物，文不逮意，蓋非知之難，能之難也。故作《文賦》，以述先士之盛藻，因論

每自屬文尤見其情恒患意不稱物文不逮意蓋非知之難能以賦文故作也難之盛藻曰論述先士之

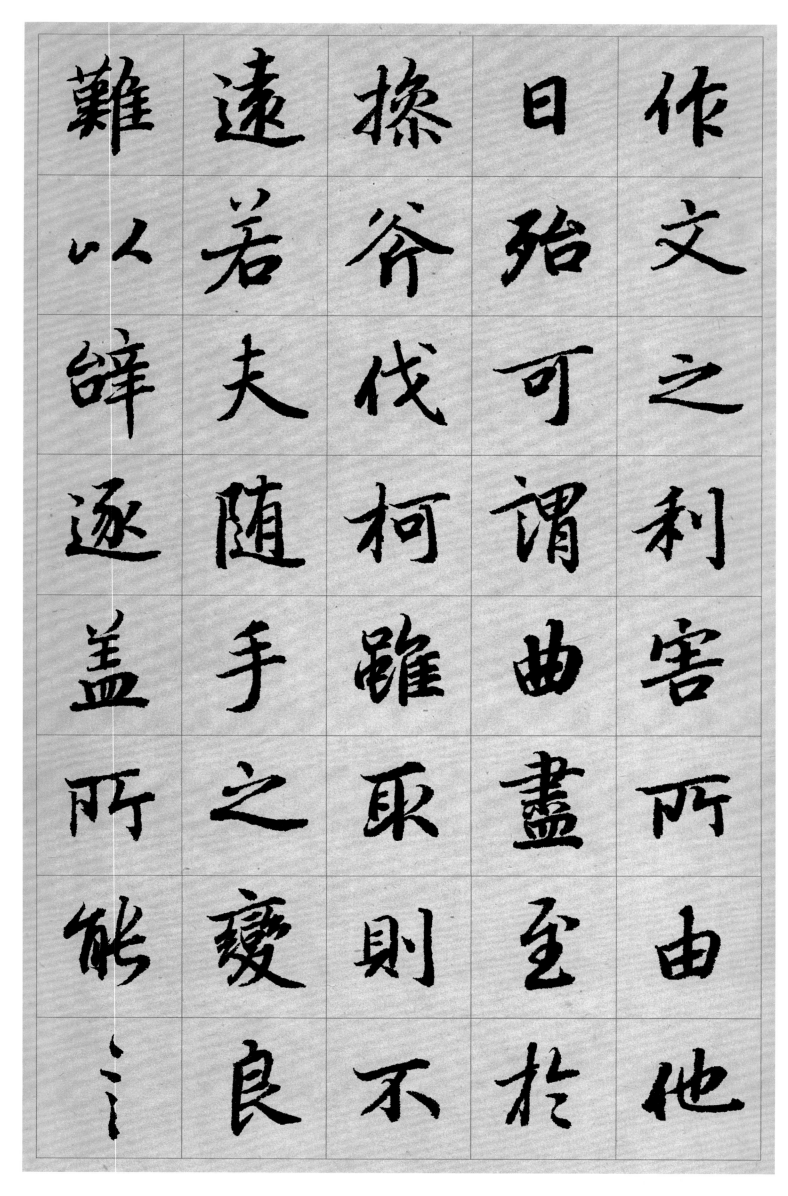

作文之利害所由，他日殆可謂曲盡。至於操斧伐柯，雖取則不遠，若夫隨手之變，良難以辭逐。蓋所能言

作文之利害所由
日殆可謂曲盡至於
操斧伐柯雖取則不
遠若夫隨手之變良
難以辭逐蓋所能言

者 具 於 此 云

佇 中 區 以 玄 覽 頤 情

志 於 典 墳 遵 四 時 以

歎 逝 瞻 萬 物 而 思 紛

悲 落 葉 於 勁 秋 嘉 柔

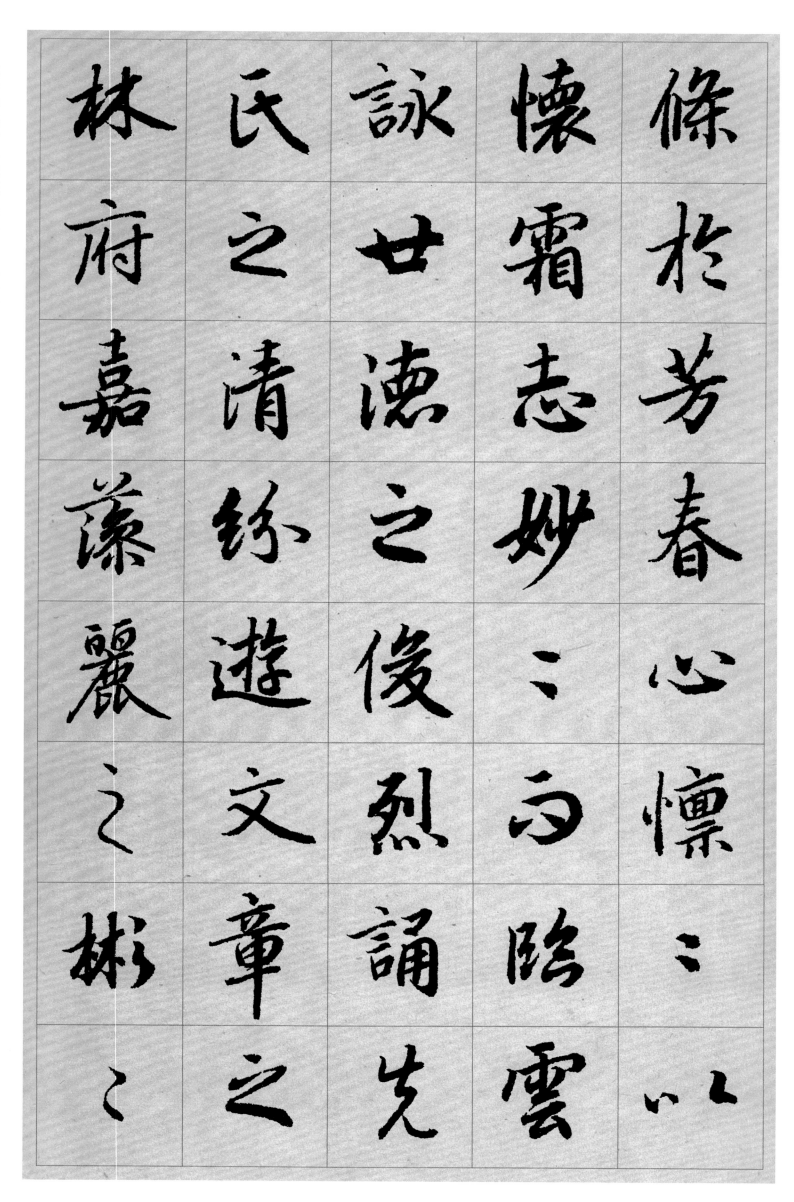

條於芳春。心懍懍以懷霜，志妙妙而臨雲。咏世德之俊烈，誦先氏之清紛。游文章之林府，嘉藻麗之彬彬。

條於芳春心懍懍

懷霜志妙而臨雲

詠世德之俊烈誦先

懷霜志妙之俊烈誦先之

氏之清紛遊文章之

林府嘉藻麗之彬之

其	精	收	之	慨
致	騖	視	乎	投
也	八	反	斯	篇
情	極	聽	文	而
瞳	心	耽	其	援
曨	游	思	始	筆
而	萬	旁	也	聊
弥	仞	訊	皆	宣

鮮，物昭哲而牙進，
傾群言之瀝液，
漱六藝之芳潤，
浮天淵之安流，
濯下泉而潛浸。
於是沉辭拂悅，
若游魚

鮮物昭哲而牙進傾

羣言之瀝液漱六藝

之芳潤浮天淵之安

流濯下泉而潛浸於

是沉辭拂悅若游魚

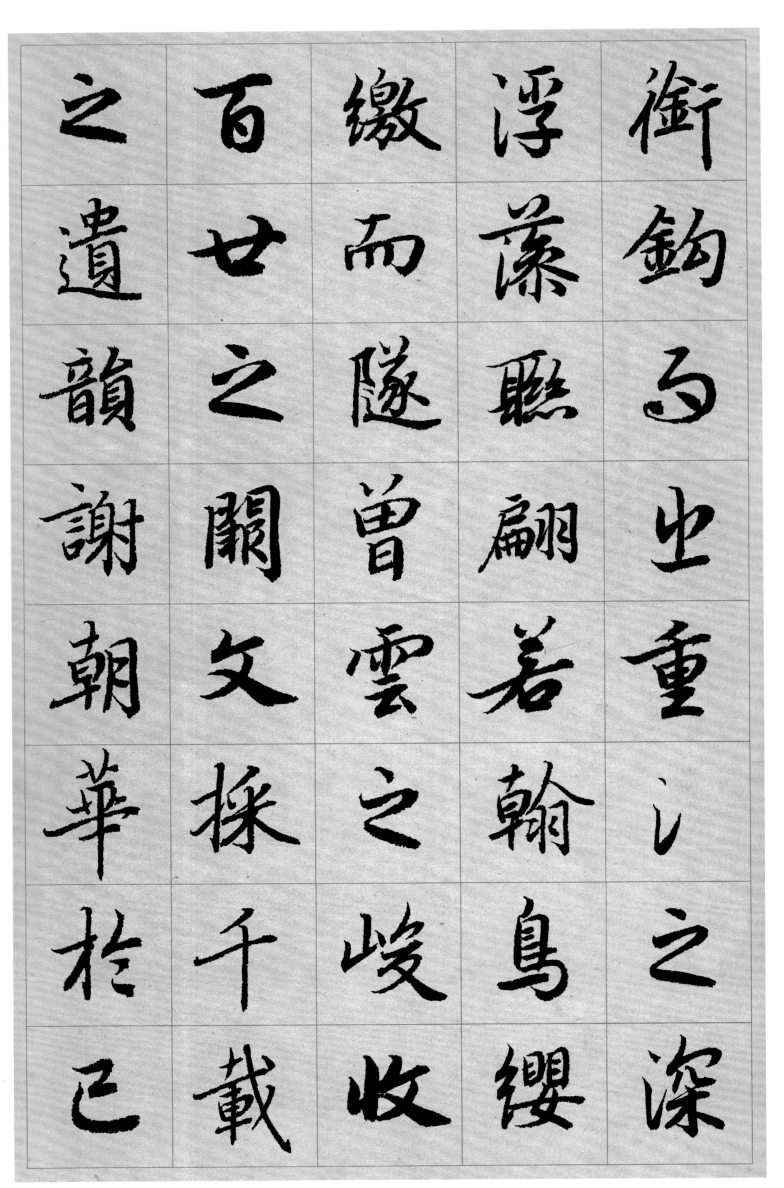

衔鈎，而出重淵之深；浮藻聯翩，若翰鳥纓繳，而隧曾雲之峻。收百世之闕文，采千載之遺韵。謝朝華於已

衔鈎而出重淵之深
浮藻聯翩若翰鳥纓
繳而隧曾雲之峻收
百廿之闕文採千載
之遺韵謝朝華於已

披，啟夕秀於未振。觀古今於須臾，撫四海於一瞬（瞬）。然後選義按部，考辭就班。藏景者咸叩，懷響者必彈。或

咸	部	於	古	披
叩	考	一	今	啟
懷	辭	瞬	於	夕
響	就	然	須	秀
者	班	後	臾	於
必	藏	選	撫	未
彈	景	義	四	振
或	者	按	海	觀

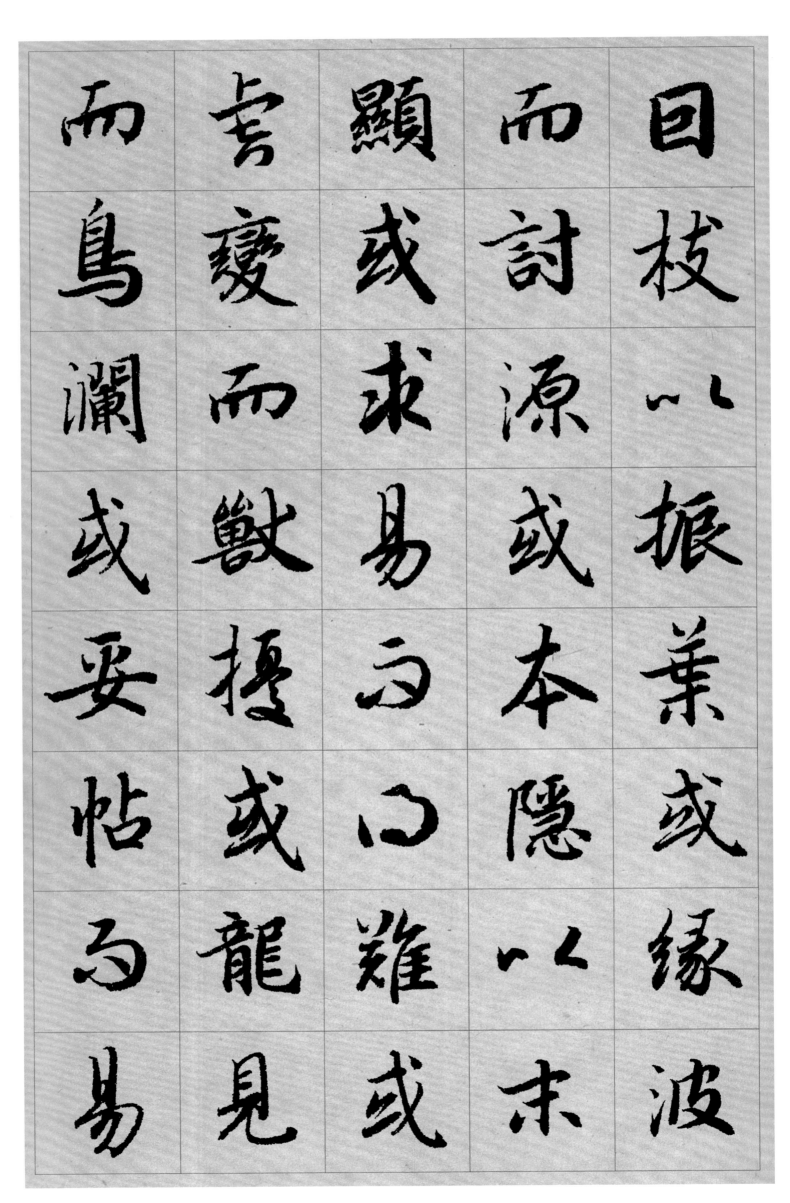

因枝以振葉，或緣波而討源。或本隱以末顯，或求易而得難。或虎變而獸擾，或龍見而鳥瀾。或妥帖而易

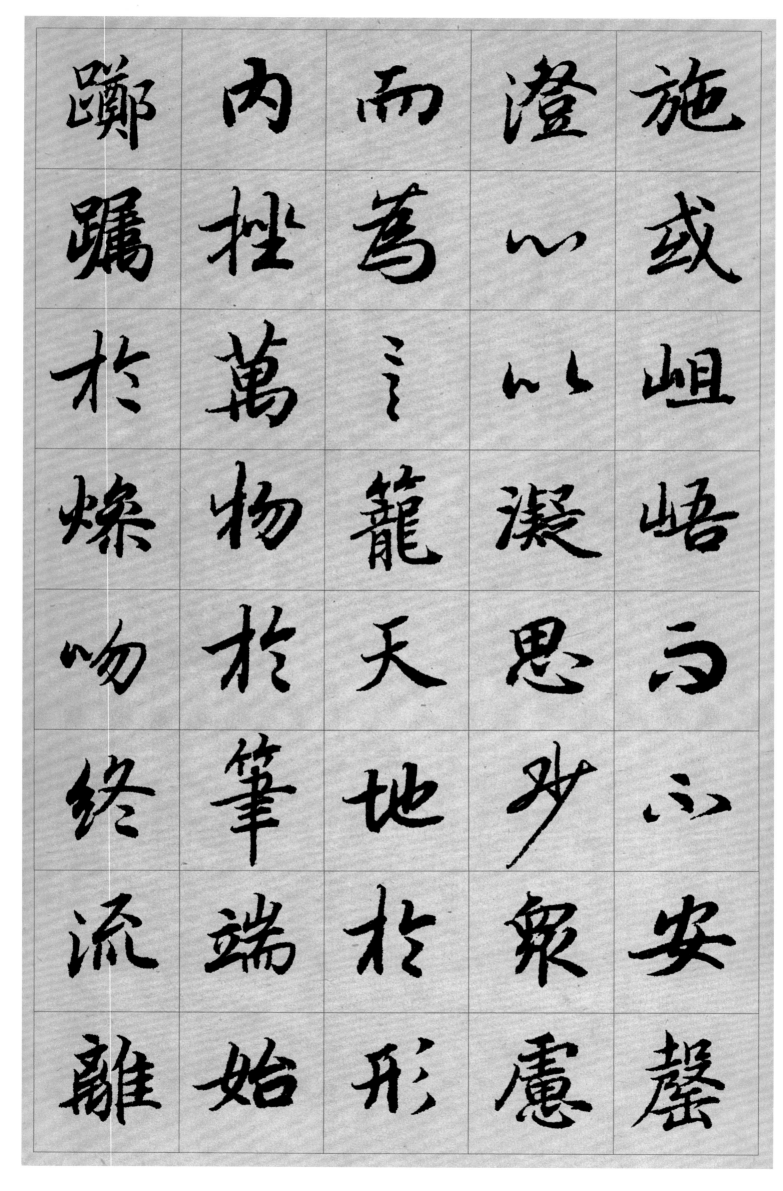

施
或
岨
峿
而
不
安
罄

澄
心
以
凝
思
眇
衆
慮

而
爲
言
籠
天
地
於
形

内
挫
萬
物
於
筆
端
始

踸
踔
於
燥
吻
終
流
離

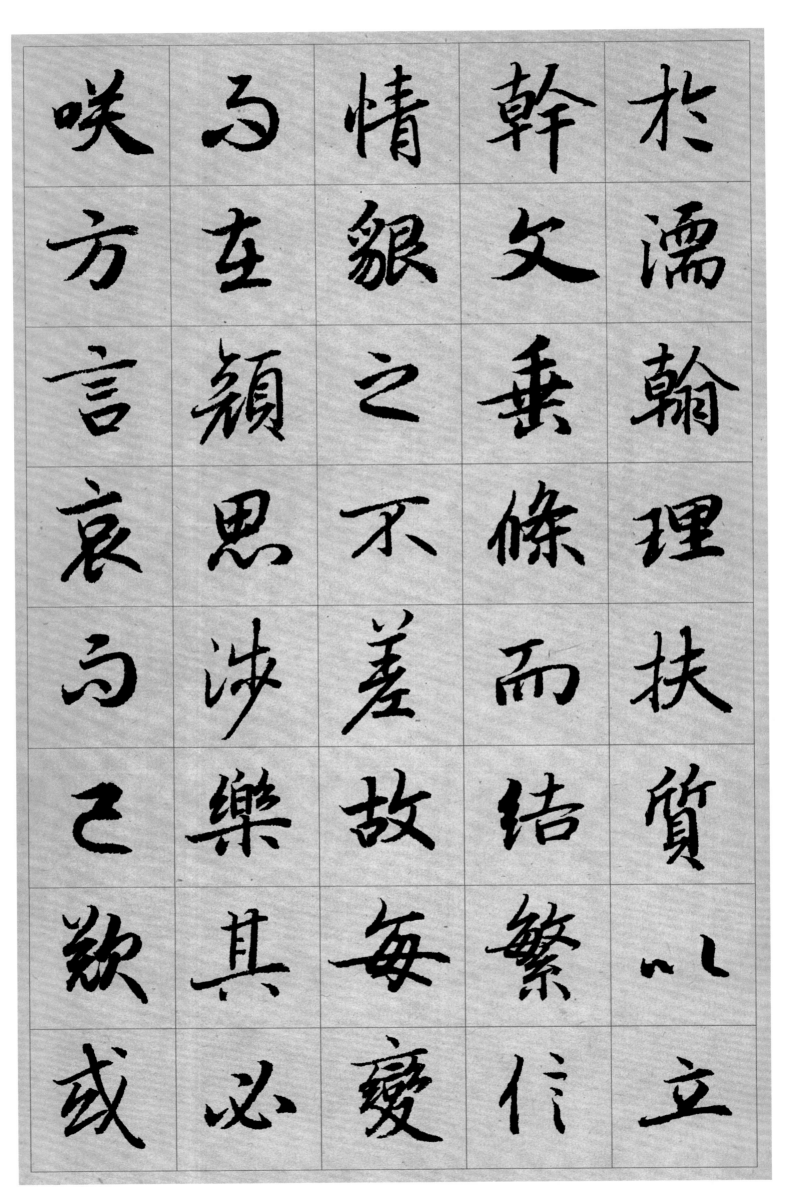

於濡翰。理扶質以立幹，文垂條而結繁。信情貌（貌）之不差，故每變而在顏。思涉樂其必笑，方言哀而已嘆。或

操觚以率尔，或含豪而邈然。伊兹事之曰，聖賢之所欽。課虛無以責有，叩寂莫而求音。函綿邈於尺

操觚以率爾，或含豪而邈然。伊茲事之可樂，因聖賢之所欽。課虛無以責有，叩寂莫而求音。函綿邈於尺

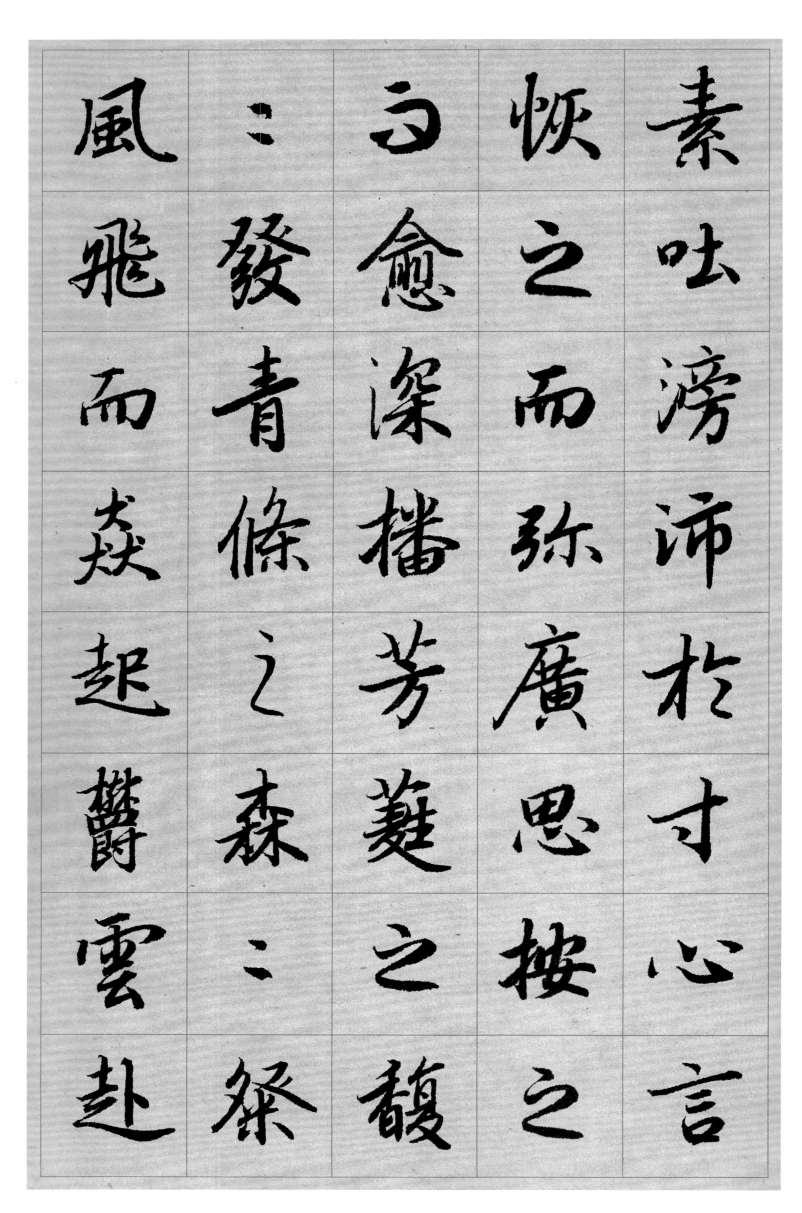

素吐滂沛扵寸心言
恢之而弥廣思按之
而愈深播芳蕤之馥
馥發青條之森森粲
風飛而猋起鬱雲赴

乎翰林。體有萬殊，物無一量。紛紜揮霍，形難爲狀。辭程材以效技，意司契而爲匠。在有無而僶俛，當淺而

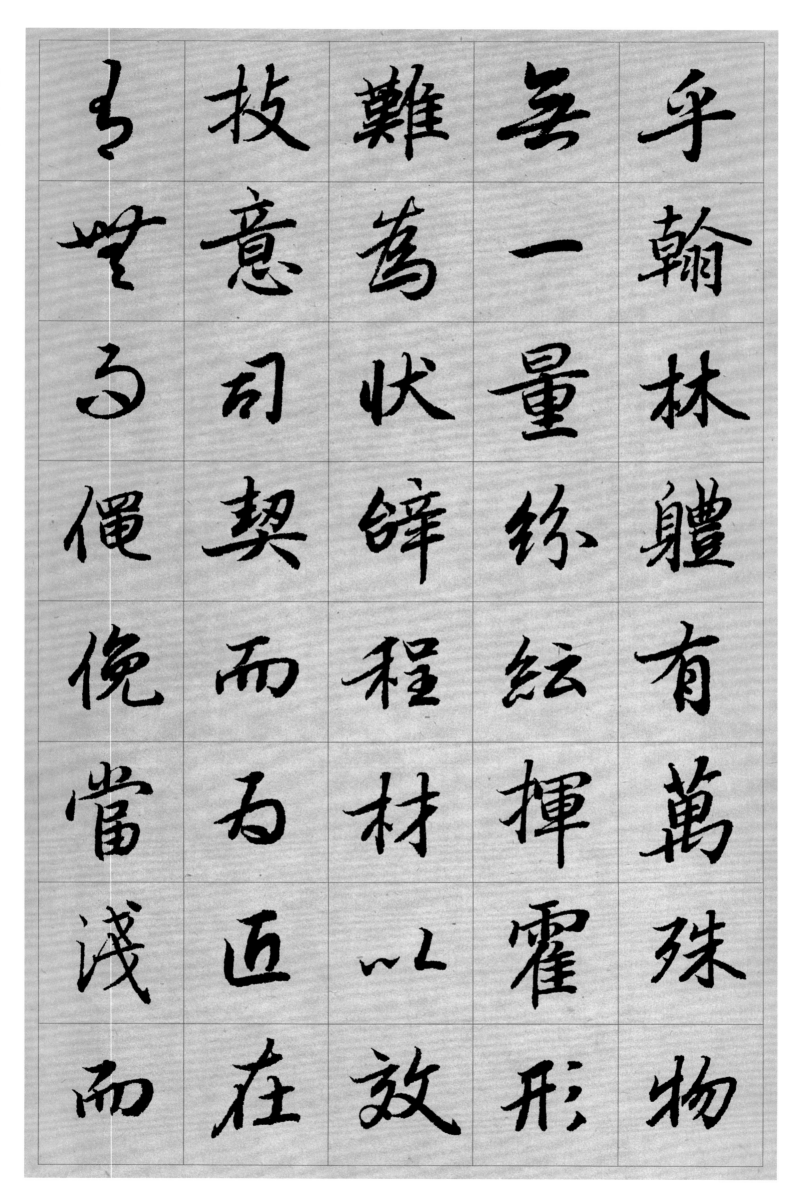

不讓雖離

期窮詩貴唯

窮形目三曠

形者窮詩

為尚者緣

盡奢無情

相愜隘而

故心論綺

夫者達靡

賦體物而瀏亮。碑披文以相質，誄纏綿而悽愴。銘博約而溫潤，箴頓挫而清壯。頌優游以彬蔚，論精微而

賦體物而瀏亮碑披

文以相質誄纏綿而

悽愴銘博約而溫潤

箴頓挫而清壯頌優

遊以彬蔚論精微而

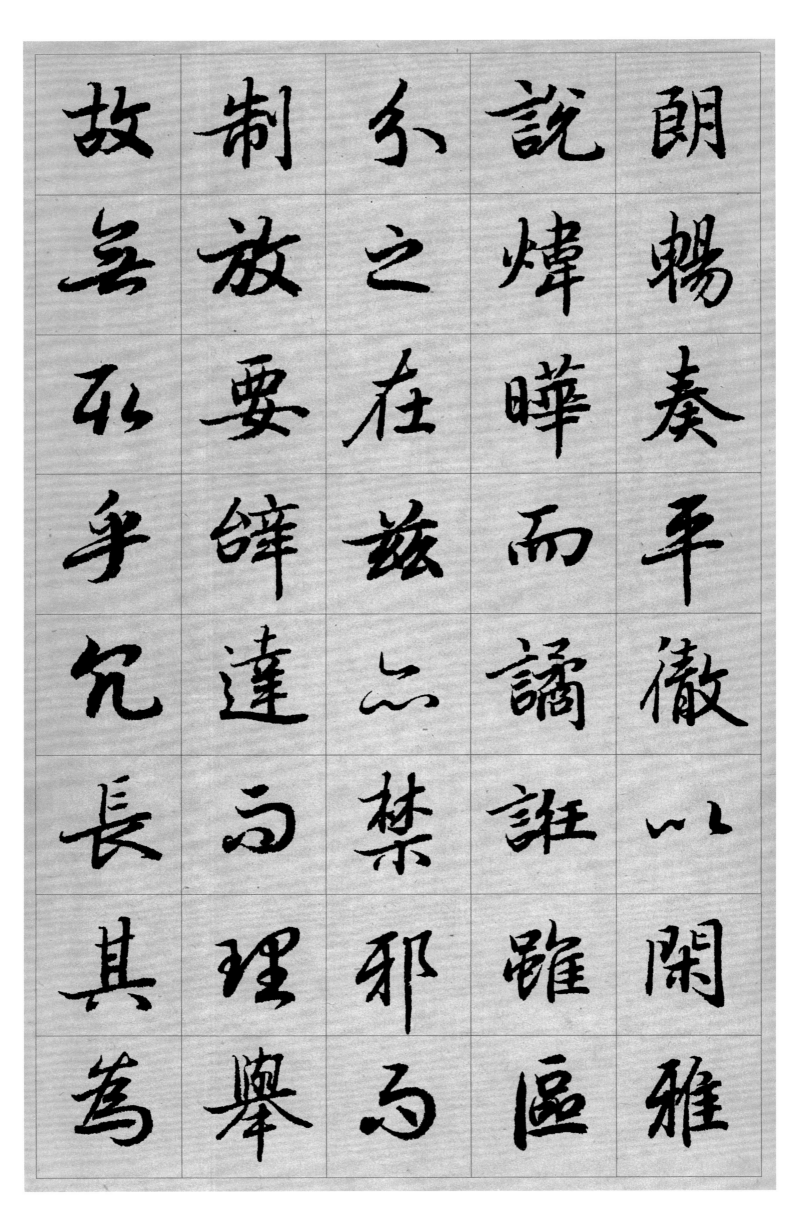

故　制　弗　說　朗

多　放　之　煒　暢

不　要　在　曄　奏

爭　辭　茲　而　平

冗　達　亦　譎　徹

長　為　禁　誑　以

其　理　邪　雖　閑

為　舉　為　區　雅

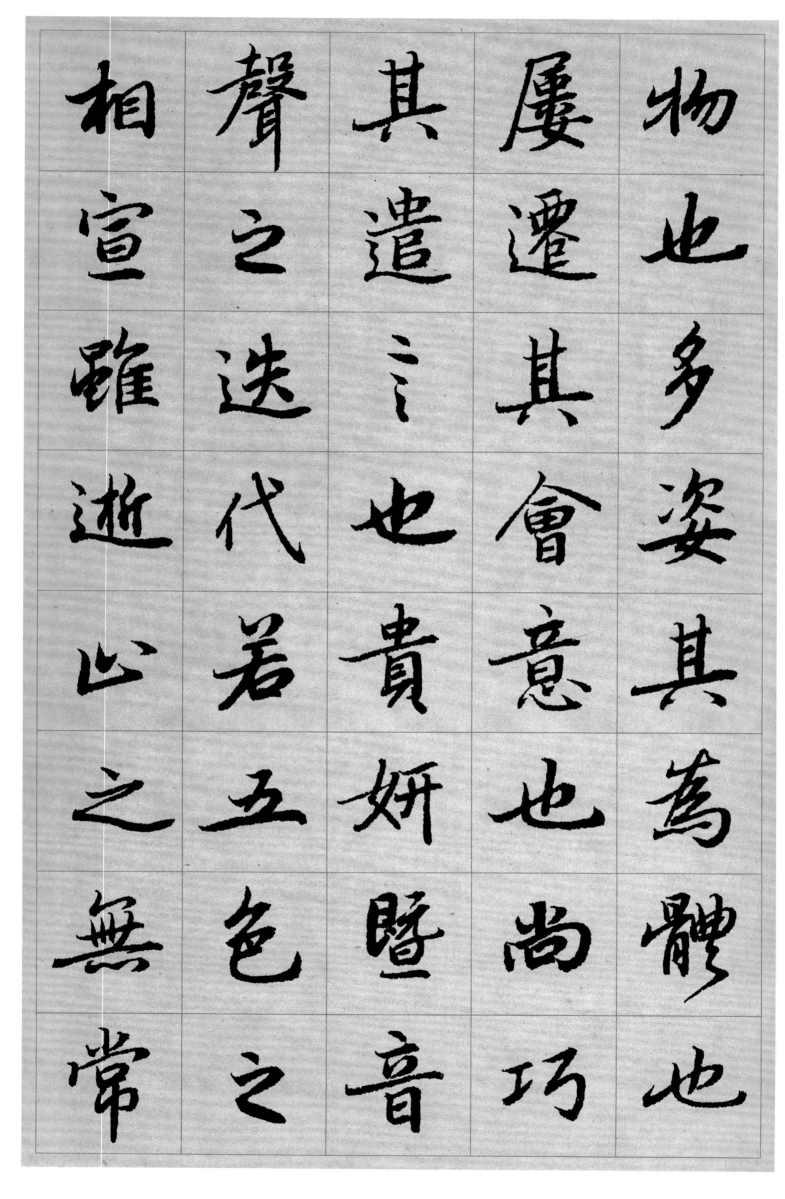

物也多姿，其爲體也屢遷。其會意也尚巧，其遣言也貴妍。暨音聲之迭代，若五色之相宣。雖逝止之無常，

固崎錡而難便。苟達變而識次，猶開流而納泉。如失機而後會，恒操末以續巔。謬玄黃之秩叙，故涉忍而不

固崎錡而難便苟達

變而識次猶開流為

納泉如失機後會恒

擽末以續巔謬玄黃

之秩叙故涉忍為不

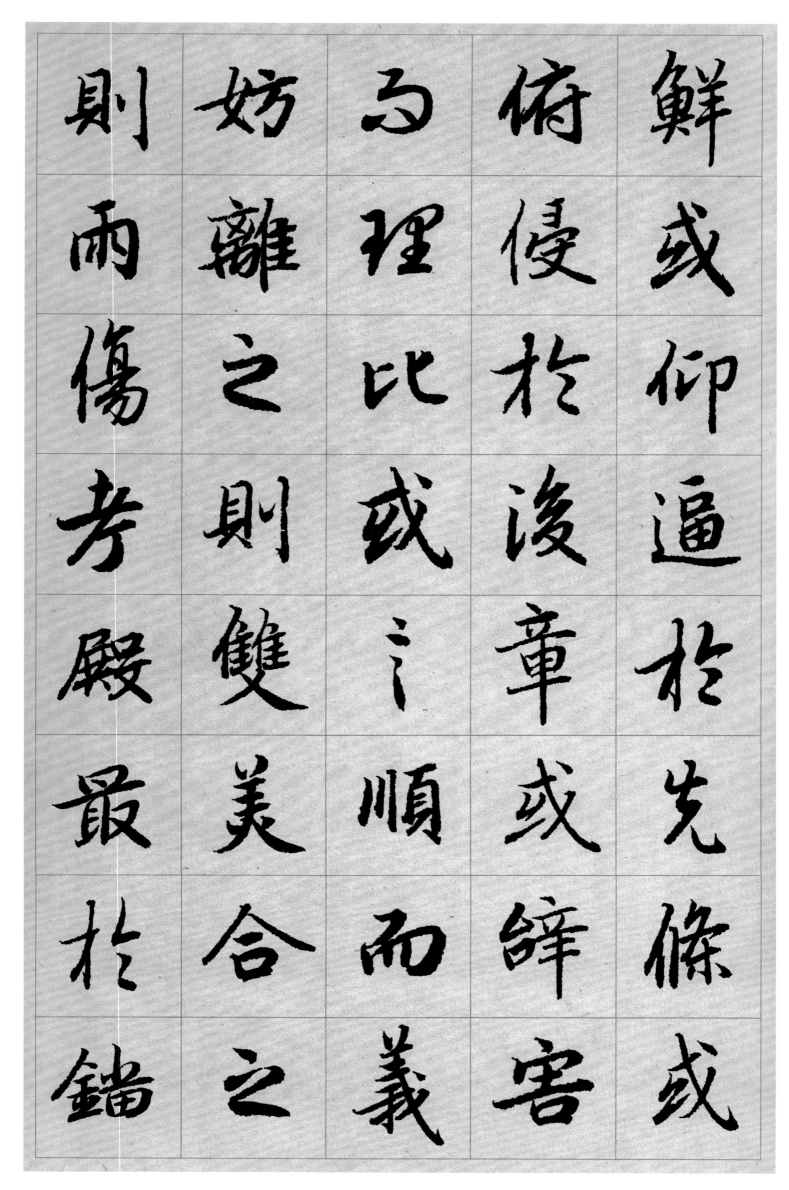

鮮。或仰逼於先條，或俯侵於後章。或辭害而理比，或言順而義妙。離之則雙美，合之則兩傷。考殿最於錙

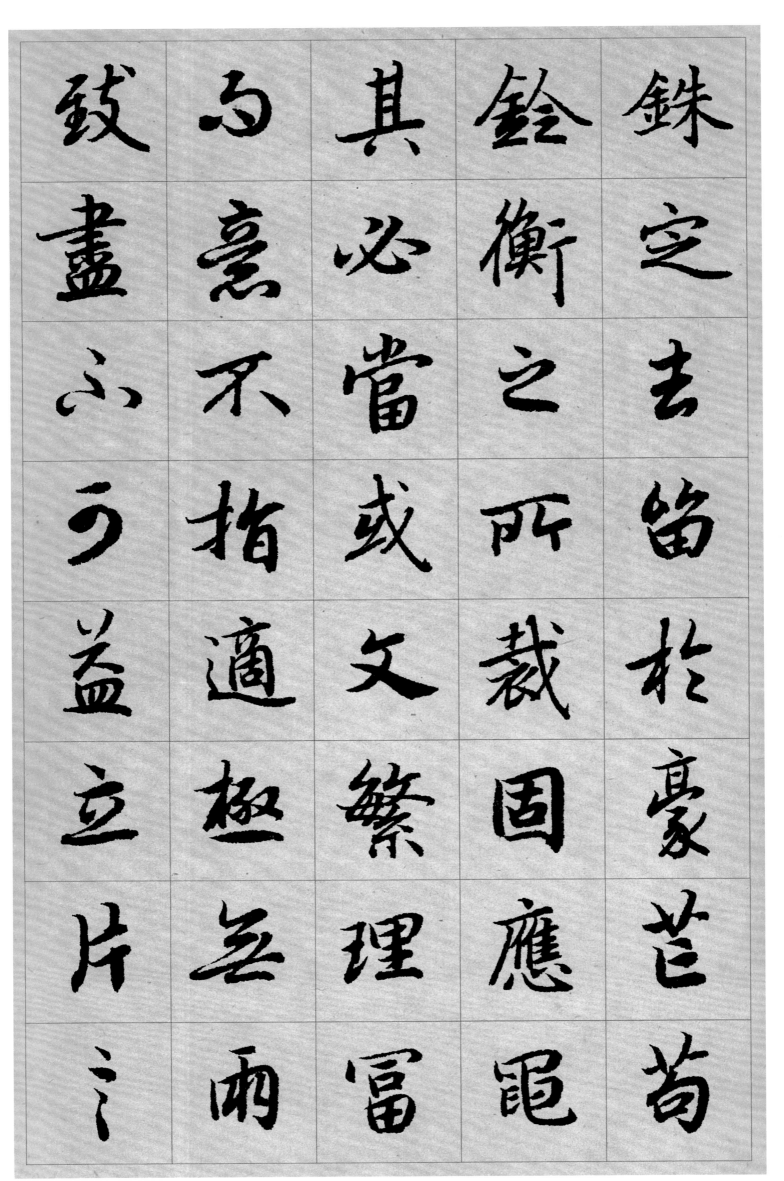

銖定去留於豪芒苟

銓衡之所裁固應銼

其必當或文繁理富

為意不指適極無兩

致盡不了益立片言

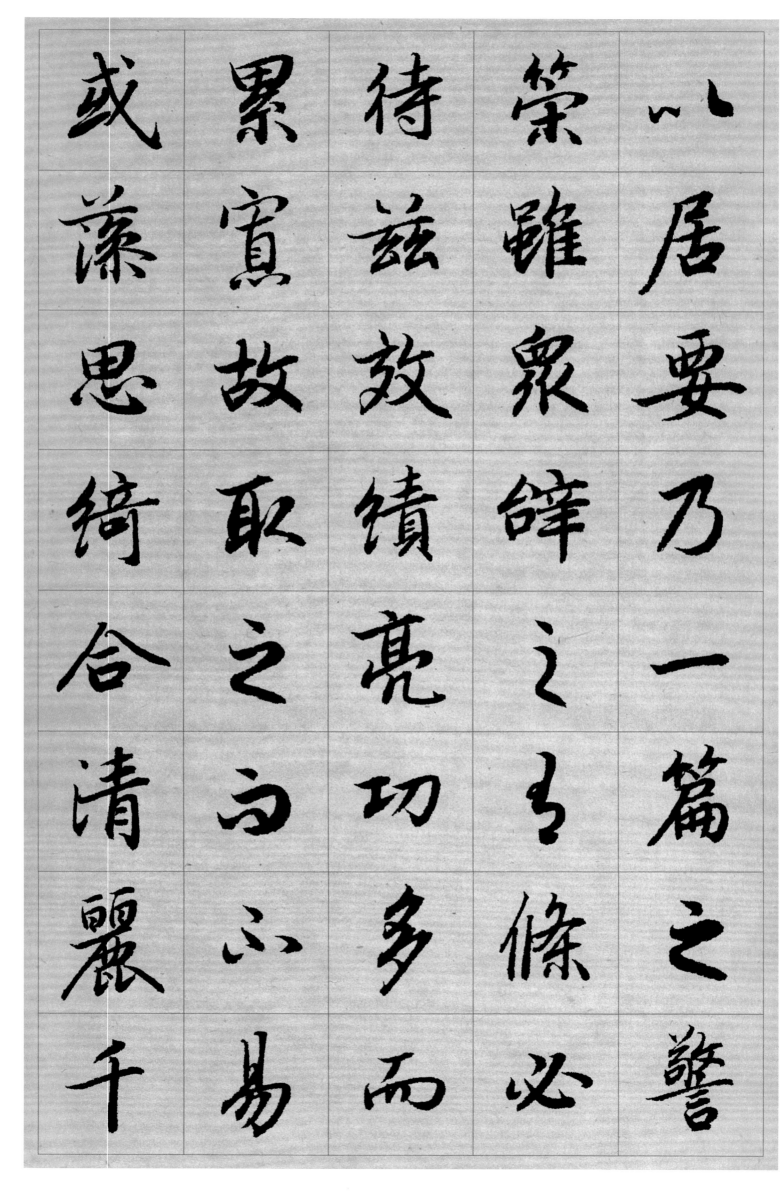

以居要，乃一篇之警策。雖衆辭之有條，必待茲效績。亮功多而累寡，故取足而不易。或藻思綺合，清麗千

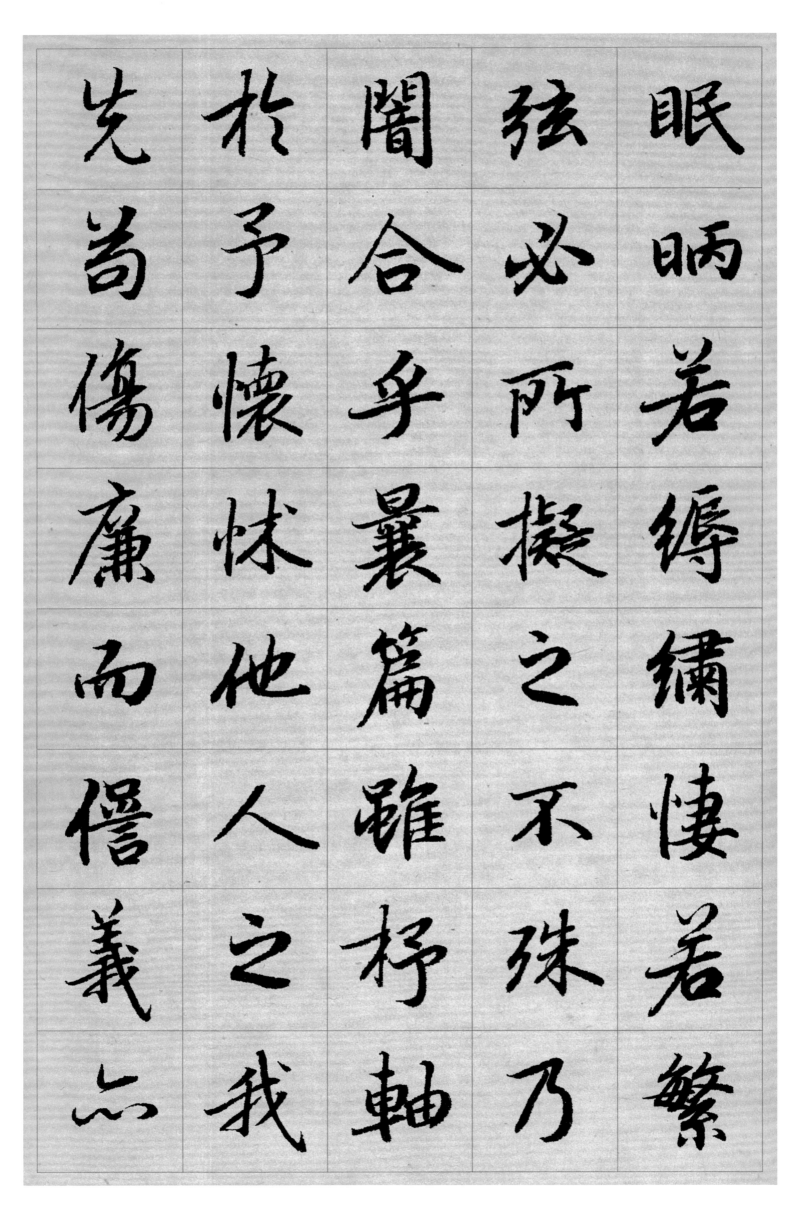

眠。�

眠暐若縟繡懷若繁

弦必所擬之不殊乃

閣合乎曩篇雖杼軸

於予懷怵他人之我

先苟傷廉而愆義

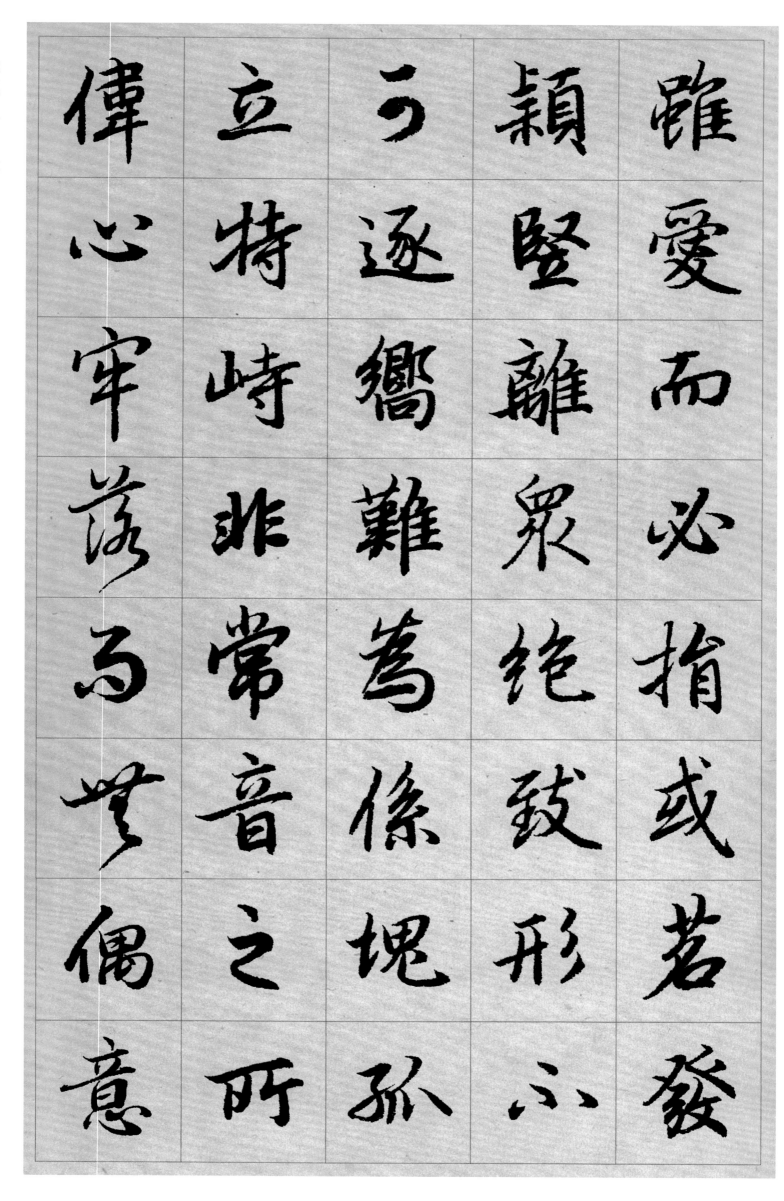

雖愛而必捐。或若發穎豎，離衆絕致。形不可逐，嚮難爲係。塊孤立特峙，非常音之所偉。心牢落而無偶，意

俳佪而不能掃。石韞玉而山輝，水懷珠而川媚。彼（彼）榛楛之勿翦，亦蒙榮於集翠。綴《下里》於《白雪》，吾亦以濟

俳佪而不孙掃石韞

玉而山輝水懷珠而

川媚彼榛楛之勿翦

六蒙榮於集翠綴

里於白雪吾六以濟

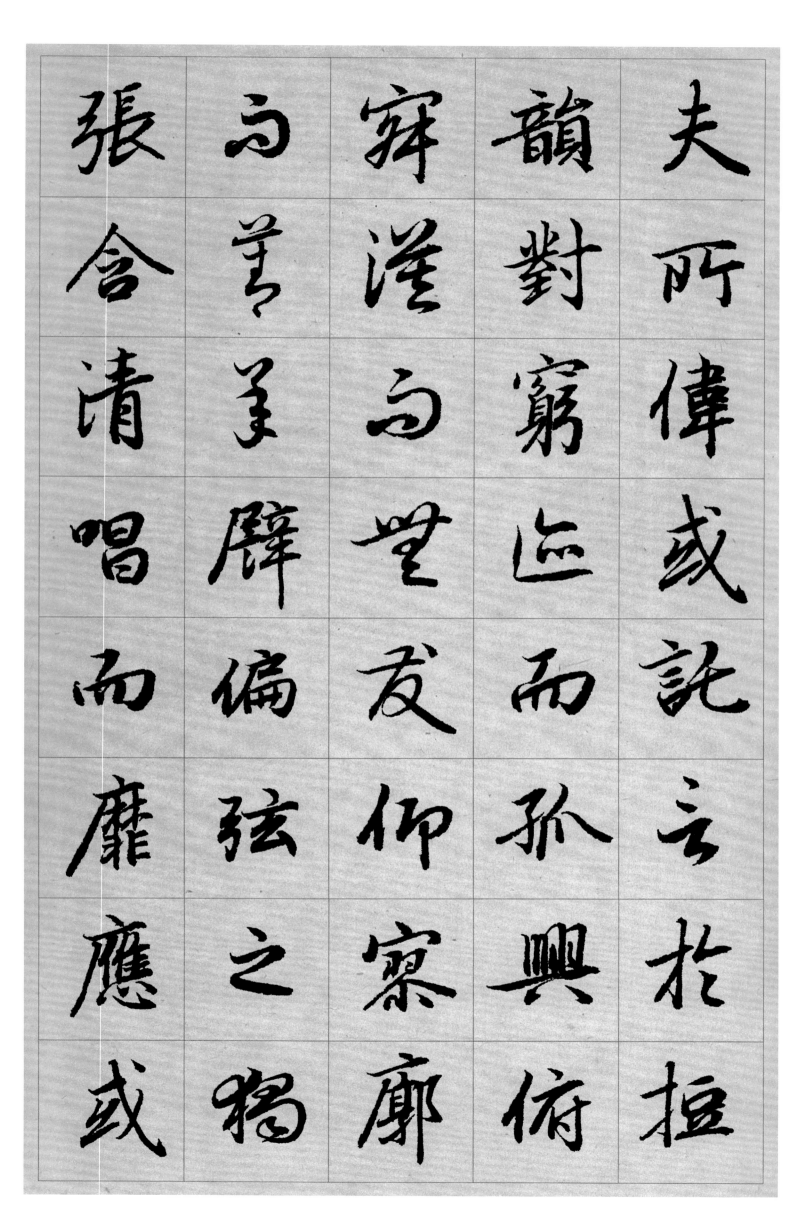

夫所偉或託言於揣韻對窮迹而孤興俯寂漠而無友仰寥廓而莫承而莫承譬偏弦之獨張含清唱而靡應或

夫所偉。或托言於揣（短）韵，對窮迹而孤興。俯寂漠而無友，仰寥廓而莫承。譬偏弦之獨張，含清唱而靡應。或

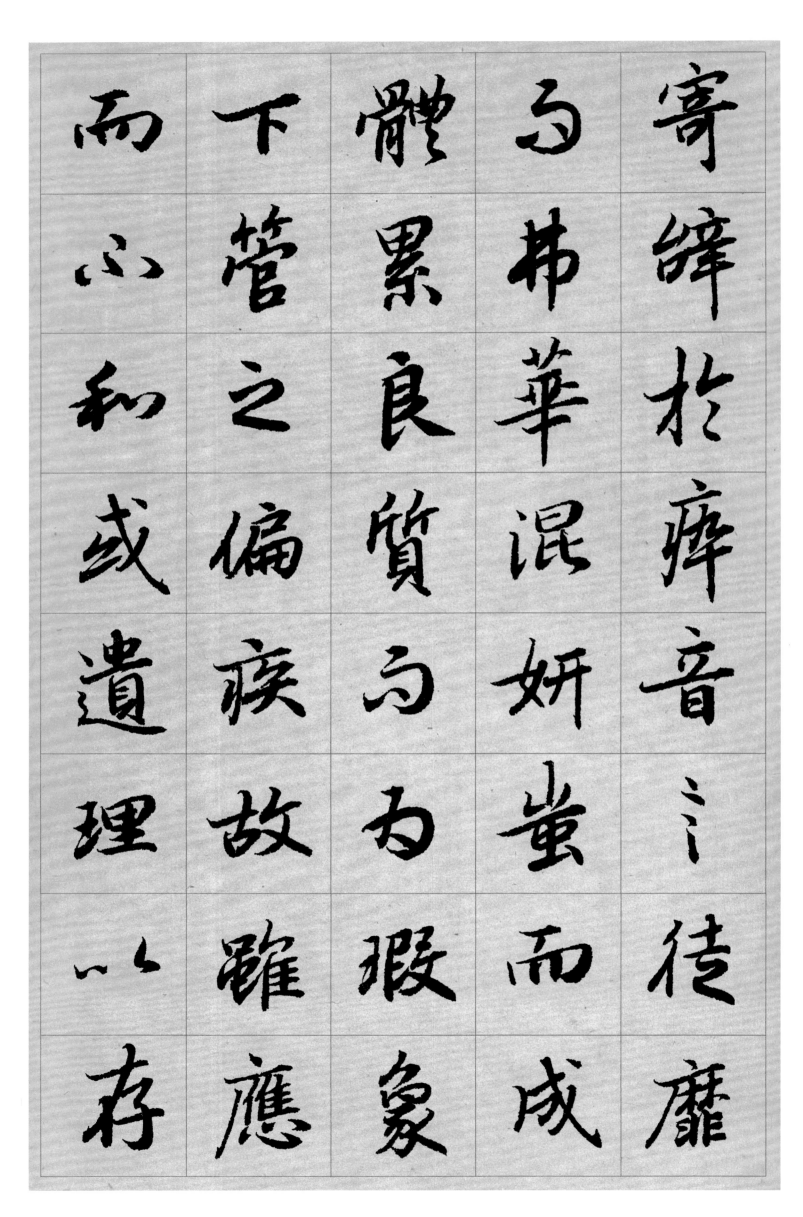

寄辭於瘁音，言徒靡而弗華。混妍蚩而成體，累良質而爲瑕。象下管之偏疾，故雖應而不和。或遺理以存

寄辭於瘁音言徒靡
爲弗華混妍蚩而成
體累良質爲瑕象下
管之偏疾故雖應
而心和或遺理以
存

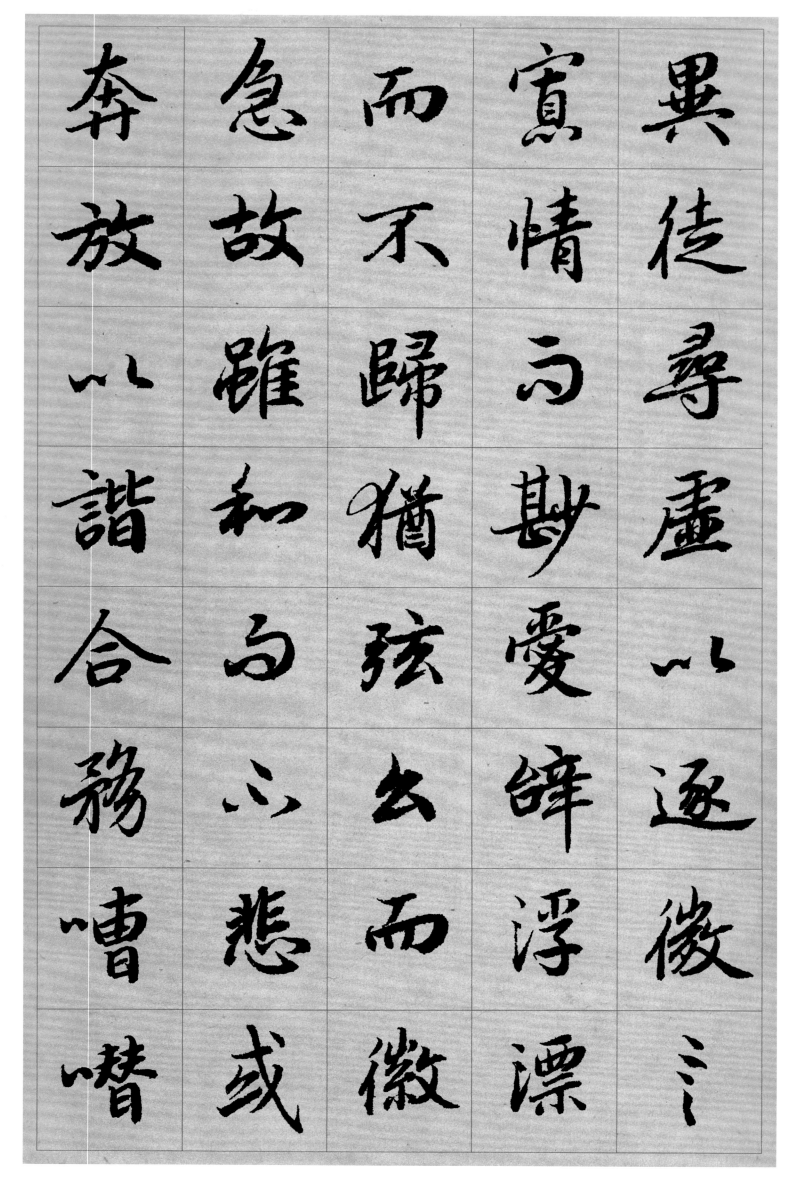

異徒尋虚以逐微三

寡情而尠愛辭浮漂

而不歸猶弦玄而徽

急故雖和而不悲或

奔放以諧合務嘈囐

异，徒寻虚以逐微。言寡情而鲜爱，辞浮漂而不归。犹弦幺而徽急，故虽和而不悲。或奔放以谐合，务嘈囐

而妖冶徒悦目而偶
俗固聲高而曲下寙
防露與桑間又雖悲
而不雅或清虛以婉
約每除煩而去濫闕

太羹之遺味，同朱弦之清泛。雖一唱而三嘆，固既雅而不艷。若夫豐約之裁，俯仰之形，因宜適變，曲有微

太
羹
之
遺
味
同
朱
弦

之
清
泛
雖
一
唱
而
三

欲
固
既
雅
而
不
豔
若

夫
豐
約
之
裁
俯
仰
之

形
曰
宜
適
變
曲
有
微

情或三拙而喻巧或

理朴而辭輕或

而彌新或

清或覽之

研之弓後精譬猶舞

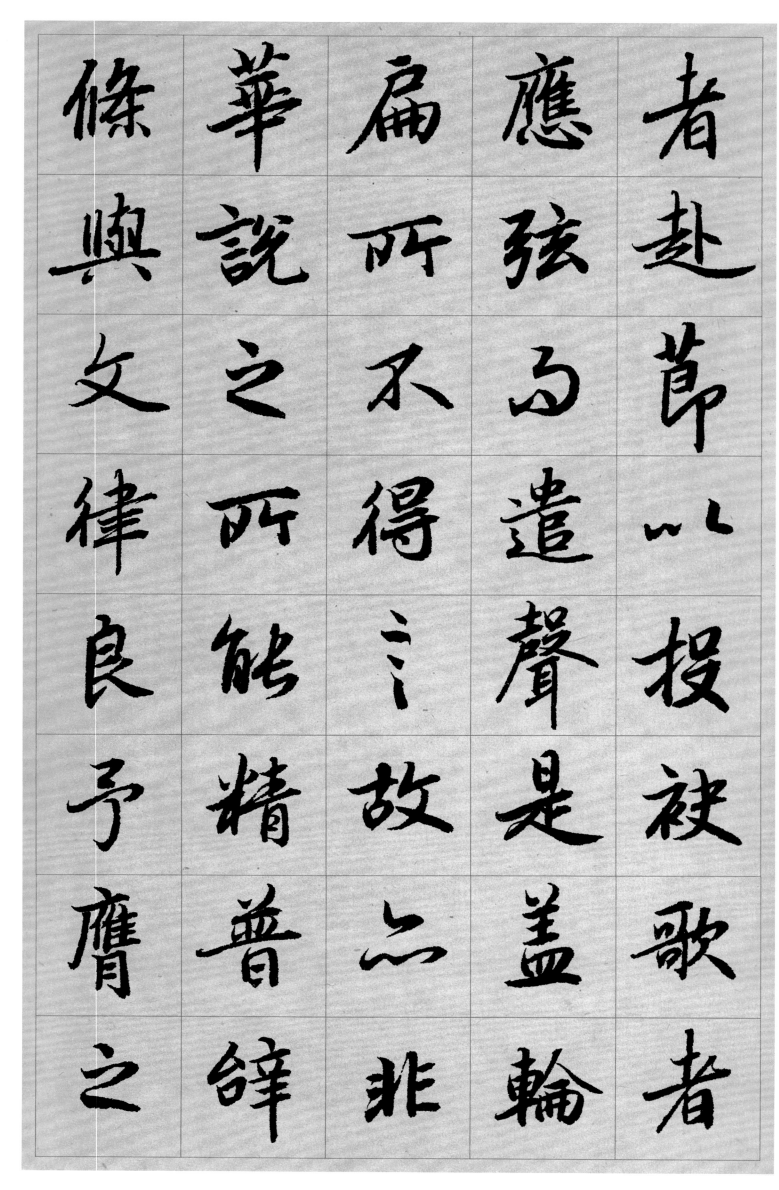

者赴節以投袂，歌者應弦而遣聲。是蓋輪扁所不得言，故亦非華說之所能精。普辭條與文律，良予膺之

所服。練世情之常尤，識前修之所淑。雖浚發於巧心，或受蚩於拙目。彼瓊敷與玉藻，若中原之有菽。同橐

所服練世情之常尤

識前修之所淑雖濬

發於巧心或受蚩於

拙目彼瓊敷与玉藻

若中原之有菽同橐

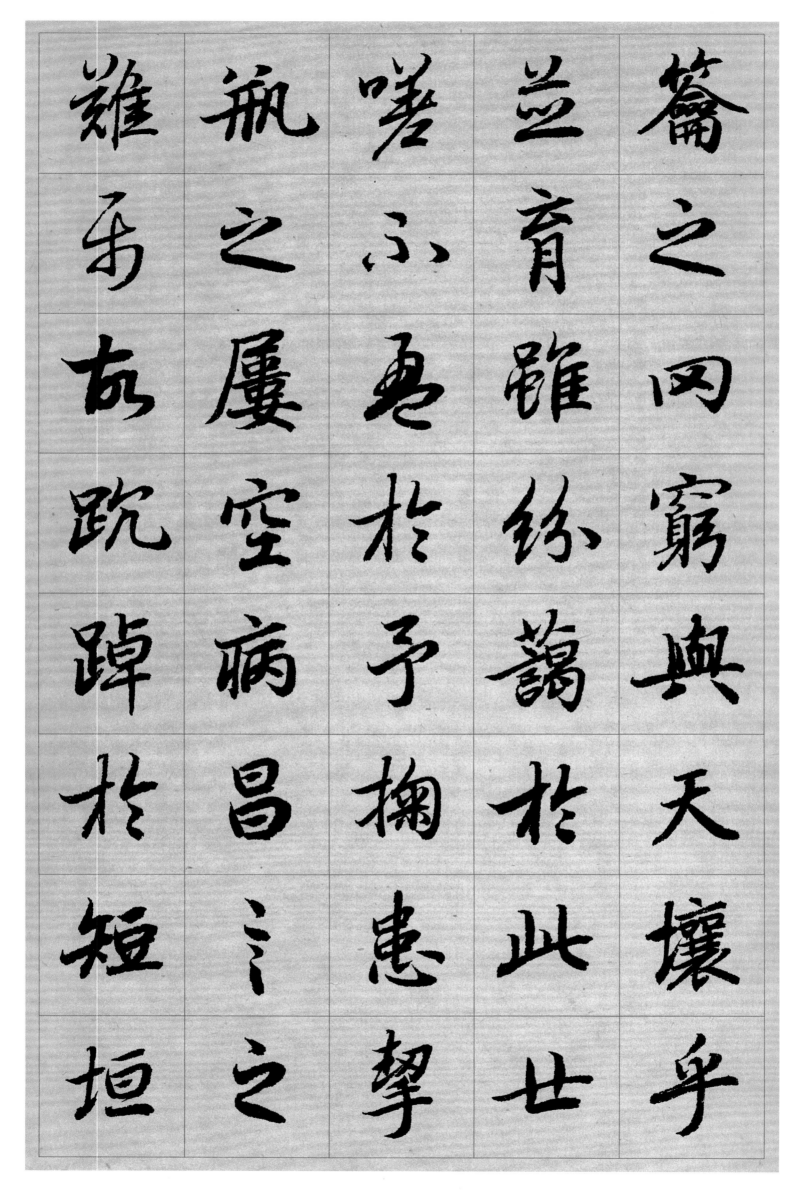

籬之罔窮，與天壤乎并育。雖紛藹於此世，嗟不盈於予掬。患挈瓶之屢空，病昌言之難屬。故跮踱於短垣，

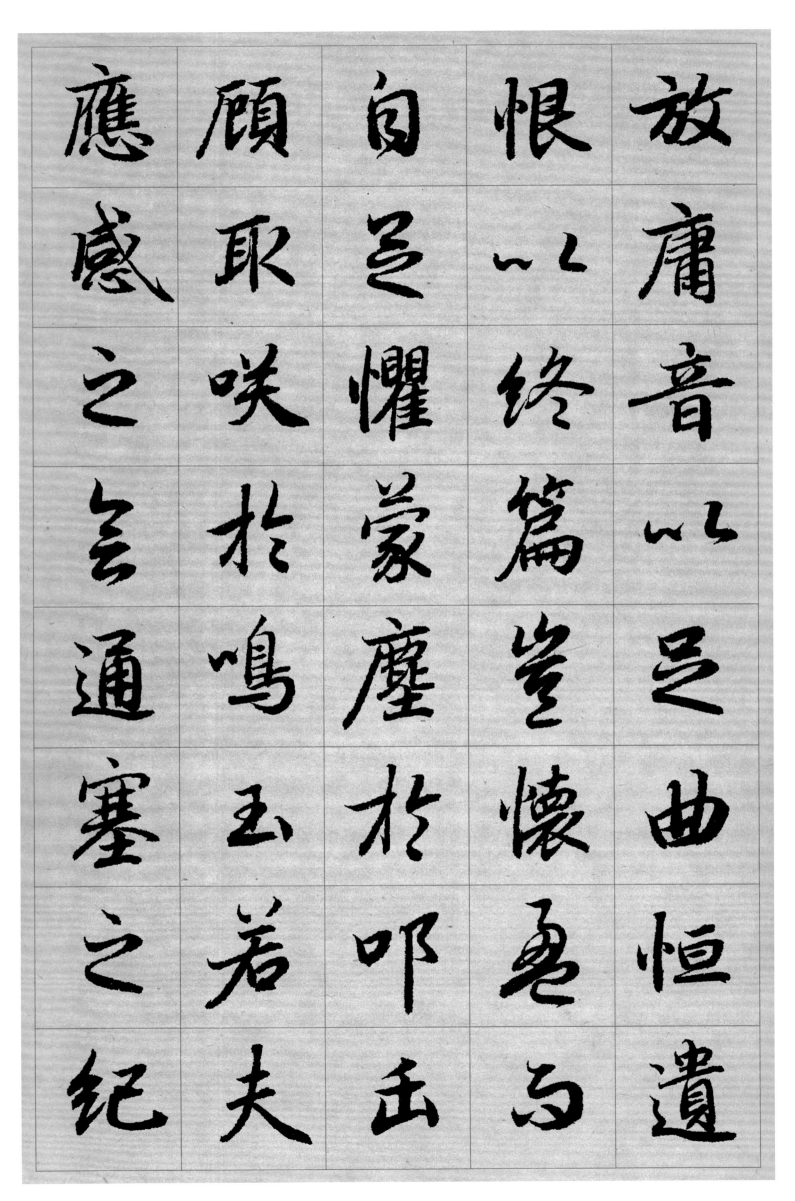

放庸音以足曲恒遺恨以終篇豈懷而自自足懼蒙塵於叩缶顧取咲於鳴玉若夫應感之會通塞之紀

來不可遏，去不可止。藏若景滅，行猶響起。方天機之駿利，夫何紛而不理。思風發於匈臆，言泉流脣齒。紛

來不可遏去不可止

藏若景滅行猶響起

方天機之駿利夫何

紛而不理思風發於

匈臆言泉流脣齒紛

姜薮以駁遝，唯毫素之所擬。文徽徽以溢目，音泠泠而盈耳。及其六情底滯，志往神留，兀若枯木，豁若涸

留 其 目 之 姜
兀 六 音 所 薮
若 情 泠 擬 以
枯 底 泠 文 駁
木 滯 而 徽 遝
豁 志 盈 徽 唯
若 往 耳 以 毫
涸 神 及 溢 素

流。攬營魂以探賾，頓精爽而自求。理翳翳而愈伏，心乙乙其若抽。是以靖而多悔，或率意而寡尤。雖茲物

流攬營魂以探賾頓

精爽而自求理翳之

而愈伏心乙其若

抽是以靖而多悔或

率意而寡尤雖茲物

之在我，非余力之所勠。故時撫空懷而自愶，吾未識夫開塞之所由。伊時文其爲用，固衆理之所因。恢万

固衆理之所曰恢万

所由伊時文其爲用

愶吾未識夫其爲

勠故時撫空懷而自

之在我非余力之所

里使無閡通億載而
爲津俯貽則於來葉
仰觀象於古人濟文
武於將隧宣風聲於
不泯塗無遠而不彌

理無微而不綸配沾

潤於雲雨象變化於

鬼神被金石而德廣

流管弦而日新

文賦

余每觀才士之作竊有以得其用
心夫其放言遣辭良多變矣妍
蚩好惡可得而言每自屬文尤見
其情恒患意不稱物文不逮意蓋
非知之難能之難也故作文賦
以述先士之盛藻因論作文之利
害所由他日殆可謂曲盡其妙至於操
斧伐柯雖取則不遠若夫隨手
之變良難以辭逐盖所能言者
具於此云
佇中區以玄覽頤情志於典墳遵
四時以歎逝瞻萬物而思紛悲落
葉於勁秋嘉柔條於芳春心懍

懷霜志眇眇而臨雲詠世德之
俊烈誦先人之清芬遊文章
之林府嘉藻麗之彬彬慨
投篇而援筆聊宣之乎斯文
其始也皆收視反聽躭思旁訊
精騖八極心遊萬仞其致也情
曈曨而彌鮮物昭晰而互進傾
群言之瀝液漱六藝之芳潤
浮天淵以安流濯下泉而潛浸
於是沈辭怫悅若遊魚銜
鈎而出重淵之深浮藻聯翩
若翰鳥纓繳而墜曾雲之
峻收百世之闕文採千載
之遺韻謝朝華於已披

秀於末振觀古今於須撫

四海於一瞬然後選義按部

考辭就班藏景者咸叩懷

響者以彈或曰枝以振葉或緣

波而討源或本隱以末顯或求

易而為難或言而獸攝或龍

見而鳥瀾或要此為易施或岨峿

於心安眇眾慮以

而為三籠天地於形內挫萬物

於筆端始躑於燦吻終流離

於濡翰理扶質以立幹文垂條

而結繁信情之不差故每

而為左額思涉樂其必笑方

言哀以之歎或操觚以率尒或

含豪而邈然伊茲事之可樂目

聖賢之所欽課虛無以責有

叩寂莫而求音函綿邈於尺

素吐滂沛於寸心言恢之而彌

廣思按之而愈深播芳蕤之

馥馥發青條之森森粲風飛

而猋豎雲起乎翰林體有

萬殊物無一量紛紜揮霍形難

為狀辭程材以效伎意司契

而匠在有無而僶俛當淺而不

讓雖離方而遁員期窮形而盡

相故夫夸目者尚奢惬心者貴

三窮者無隘論達唯曠詩緣

情而綺靡賦體物而瀏亮碑披

文以相質，誄纏綿而悽愴，銘
博約而溫潤，箴頓挫而清壯，頌
優遊以彬蔚，論精微而朗暢，奏
平徹以閑雅，說煒曄而譎誑。雖
區分之在茲，亦禁邪而制放。要辭
達而理舉，故無取乎冗長。其為
物也多姿，其為體也屢遷。其會
意也尚巧，其遣言也貴妍。暨音
聲之迭代，若五色之相宣。雖逝
此之無常，固崎錡而難便。苟達
變而識次，猶開流以納泉。如失機
後會，恒操末以續巔。謬玄黃之
秩敘，故淟涊而不鮮。或仰逼於
先條，或俯侵於後章。或辭害而

理比，或言順而義妨。離之則雙
美，合之則兩傷。考殿最於錙銖，
去留於豪芒。苟銓衡之所裁，固
應繩其必當。或文繁理富，而
不指適極，以兩致盡不可益。立片
言以居要，乃一篇之警策。雖眾辭
之有條，必待茲而效績。亮功多而
累寡，故取之而不易。或藻思綺
合，清麗千眠，炳若縟繡，悽若
繁弦。必所擬之不殊，乃闇合乎
曩篇。雖杼軸於予懷，怵他人之
我先。苟傷廉而愆義，亦雖愛而
而必捐。或若發穎豎離，眾絕致，
形不可逐，嚮難為係。塊孤立特峙，
非常音之所偉。心牢落而無偶，

意徘徊而不能揥石韞玉而山輝
水懷珠而川媚彼榛楛之勿翦兮
蒙榮於集翠綴下里於白雪吾
亦濟夫所偉或託言於短韻對
窮迹而孤興俯寂寞而無友仰寥
廓而莫承譬偏弦之獨張含清唱而靡應或寄辭於瘁
音言徒靡而弗華混妍蚩
而成體累良質而為瑕象下管
之偏疾故雖應而不和或遺理以
存異徒尋虛以逐微言寡情
而徽急故雖和而不悲或奔放以
諧合務嘈囋而妖冶徒悅目而偶

俗固聲高而曲下寤防露
與桑間又雖悲而不雅或清虛
以婉約每除煩而去濫闕大
羹之遺味同朱弦之清氾雖
一唱而三歎固既雅而不艷
夫豐約之裁俯仰之形曰宜
適變曲有微情或言拙而喻
巧或理朴而辭輕或襲故而
弥新或沿濁而更清或覽之
必察或研之而後精譬猶
舞者赴節以投袂歌者應
弦而遣聲是蓋輪扁所不得

故亦非華說之所能精。普
辭條與文律，良予膺之所
服。練世情之常尤，識前脩之
所淑。雖濬發於巧心，或受蚩
於拙目。彼瓊敷與玉藻，若中
原之有菽。同橐籥之罔窮，與
天壤乎並育。雖紛藹於此世，
嗟不盈於予掬。患挈瓶之
屢空，病昌言之難屬。故踸
踔於短垣，放庸音以足曲。恒
遺恨以終篇，豈懷盈而自足。
懼蒙塵於叩缶，顧取笑於鳴玉。
若夫應感之會，通塞之紀，來不
可遏，去不可止，藏若景滅，行猶

響起。方天機之駿利，夫何紛而不
理。思風發於胸臆，言泉流於唇齒。
紛威蕤以馺遝，唯毫素之所擬。文
徽徽以溢目，音泠泠而盈耳。及其
六情底滯，志往神留，兀若枯木，
豁若涸流。攬營魂以探賾，頓精
爽而自求。理翳翳而愈伏，思乙乙其
若抽。是以或竭情而多悔，或率意
而寡尤。雖茲物之在我，非余力
之所勠。故時撫空懷而自惋，吾
未識夫開塞之所由。伊茲文其
為用，固眾理之所因。恢萬里使
無閡，通億載而為津。俯貽則

於來葉仰觀象於古人濟
文武於將墜宣風聲於不
泯塗無喜而不孫理無微而
不綸配沾潤於雲雨象變化於
思神被金石而演廣流管弦